毛笔楷书入门·近距离临摹字卡教程 / 控笔训练 / 练习本

毛笔楷书入门·近距离临摹字卡教程 / 控笔训练 / 练习本

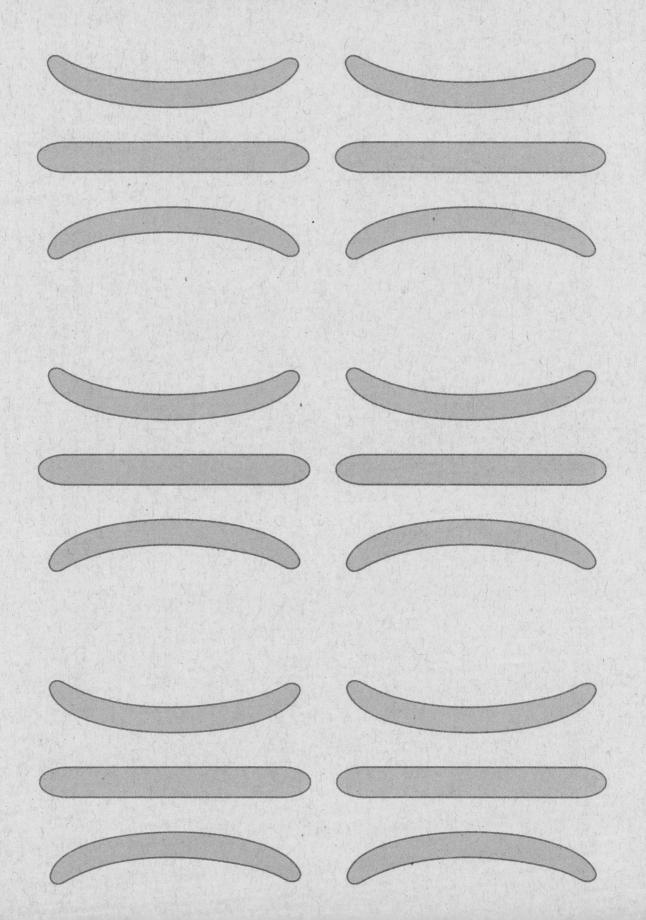

毛笔楷书入门·近距离临摹字卡教程 / 控笔训练 / 练习本

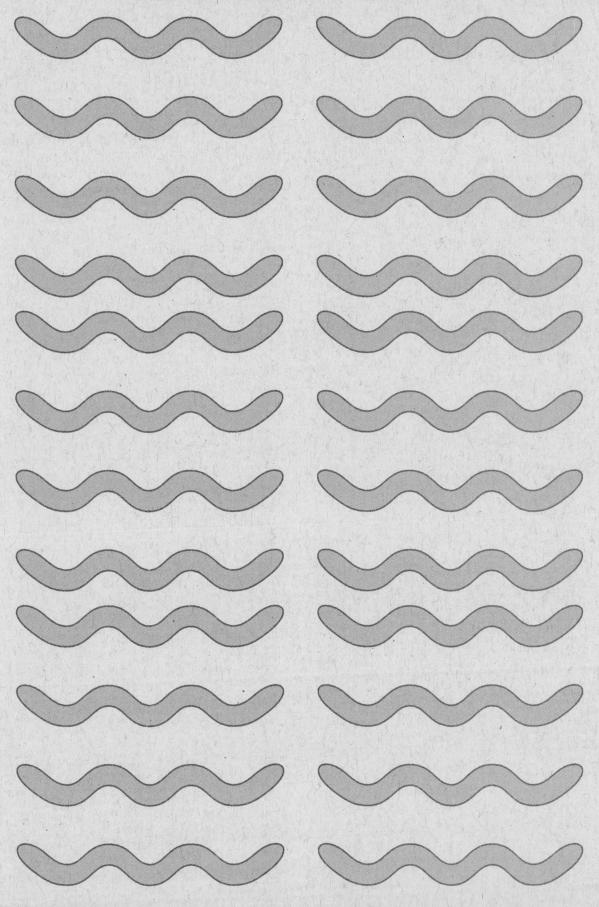

毛笔楷书入门·近距离临摹字卡教程 / 控笔训练 / 练习本

毛笔楷书入门·近距离临摹字卡教程 / 控笔训练 / 练习本

毛笔楷书入门·近距离临摹字卡教程 / 控笔训练 / 练习本

毛笔楷书入门:近距离临摹字卡教程 / 控笔训练 / 练习本

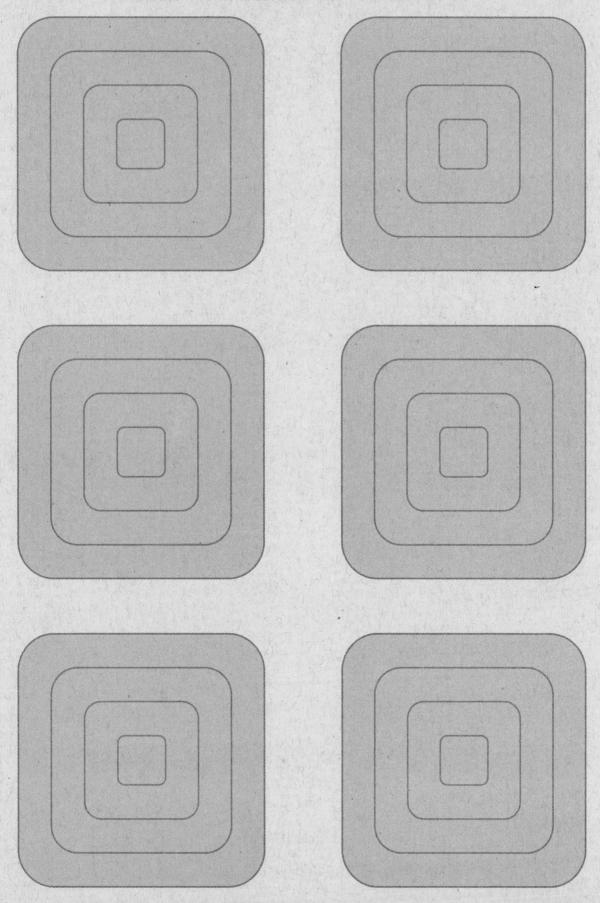

毛笔楷书入门·近距离临摹字卡教程 / 控笔训练 / 练习本

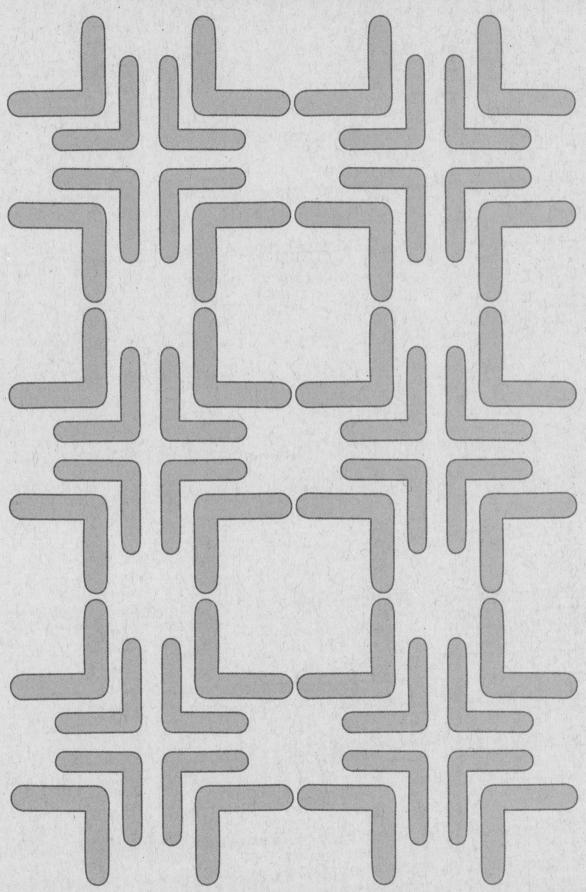

毛笔楷书入门·近距离临摹字卡教程 / 控笔训练 / 练习本

毛笔楷书入门·近距离临摹字卡教程 / 控笔训练 / 练习本

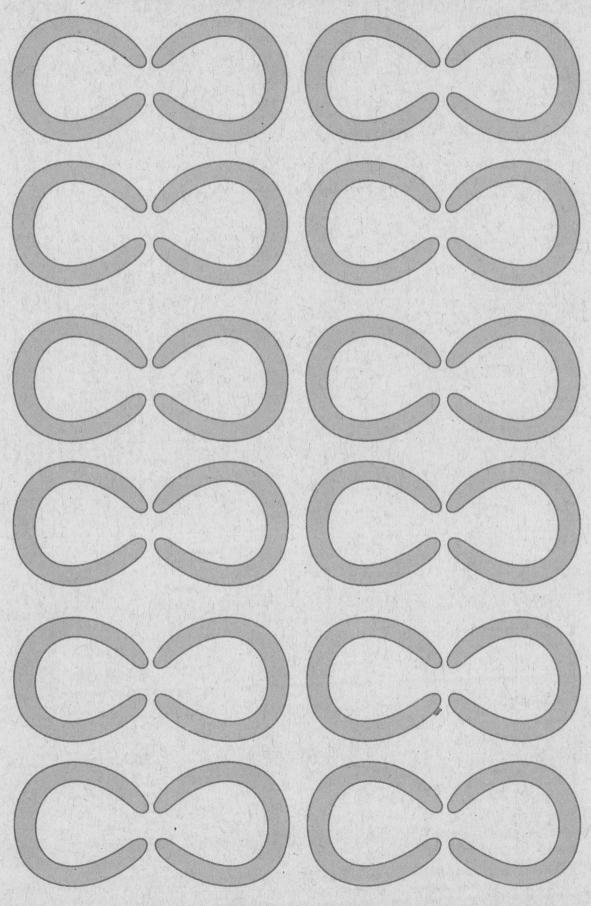

毛笔楷书入门·近距离临摹字卡教程 / 控笔训练 / 练习本

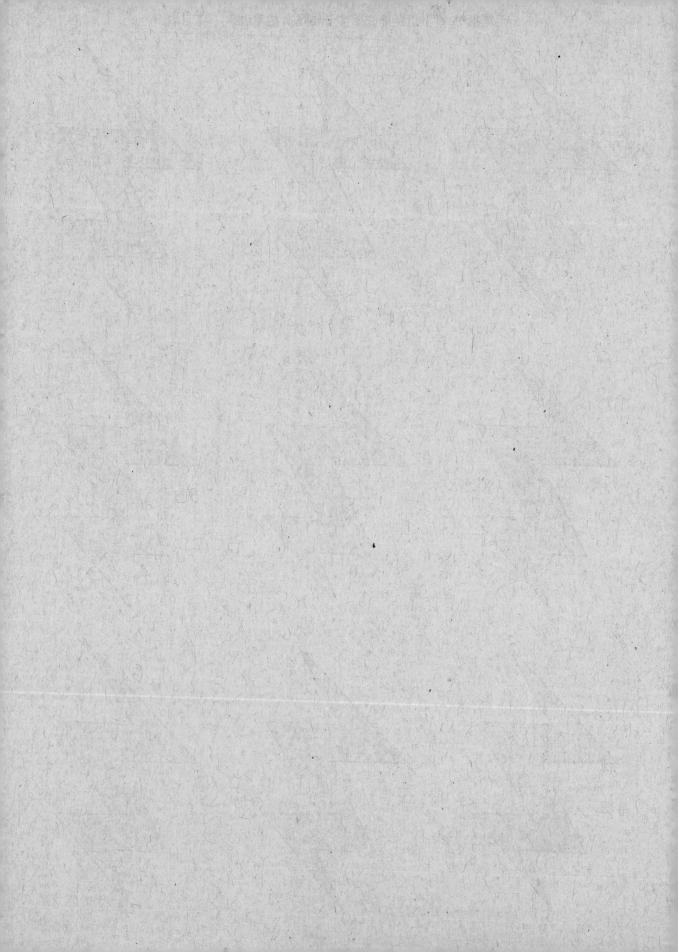

毛笔楷书入门·近距离临摹字卡教程 / 控笔训练 / 练习本

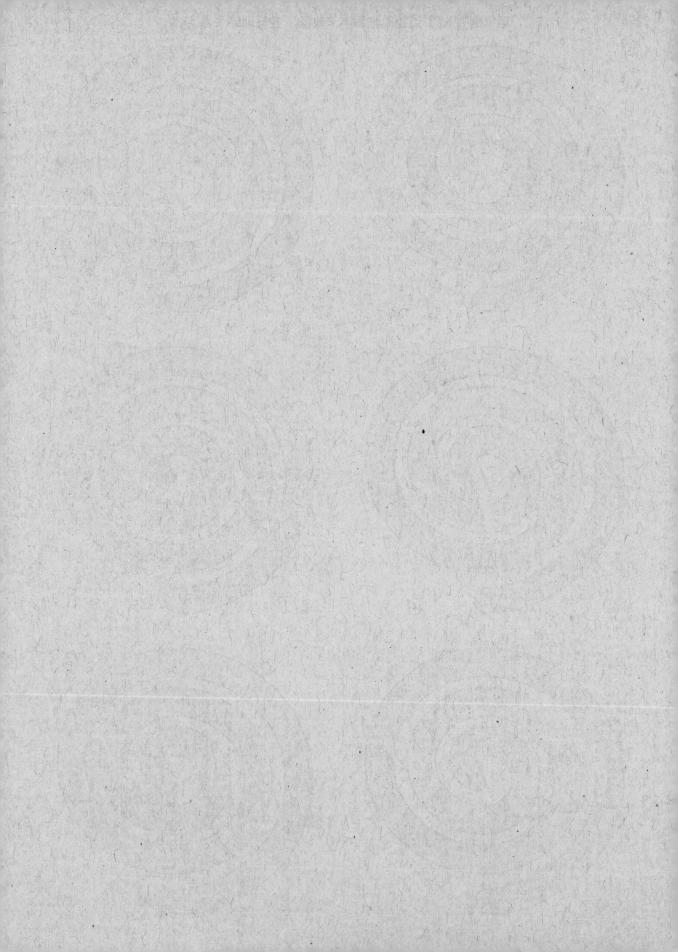

毛笔楷书入门·近距离临摹字卡教程 / 控笔训练 / 练习本

毛笔楷书入门·近距离临摹字卡教程 / 控笔训练 / 练习本

毛笔楷书入门·近距离临摹字卡教程 / 控笔训练 / 练习本

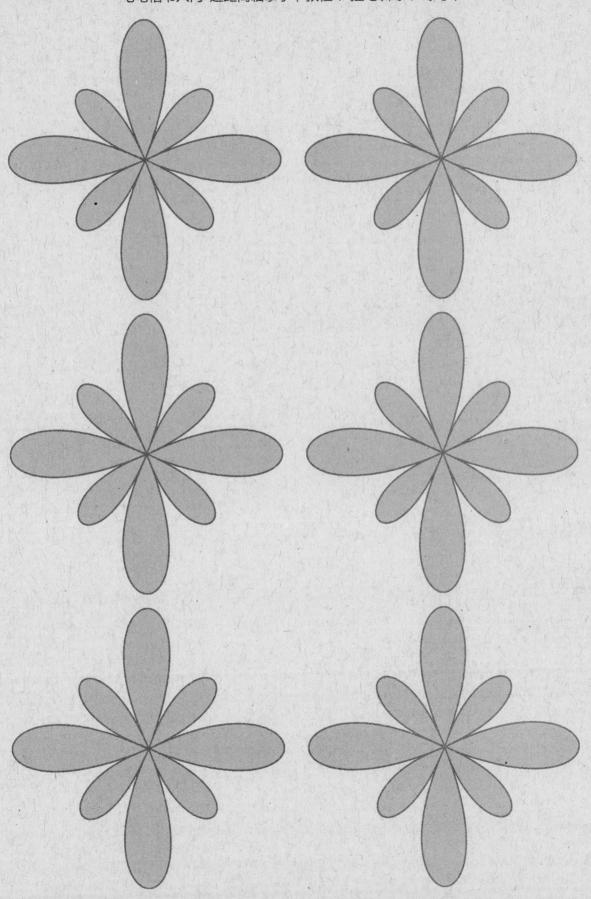

毛笔楷书入门·近距离临摹字卡教程 / 控笔训练 / 练习本

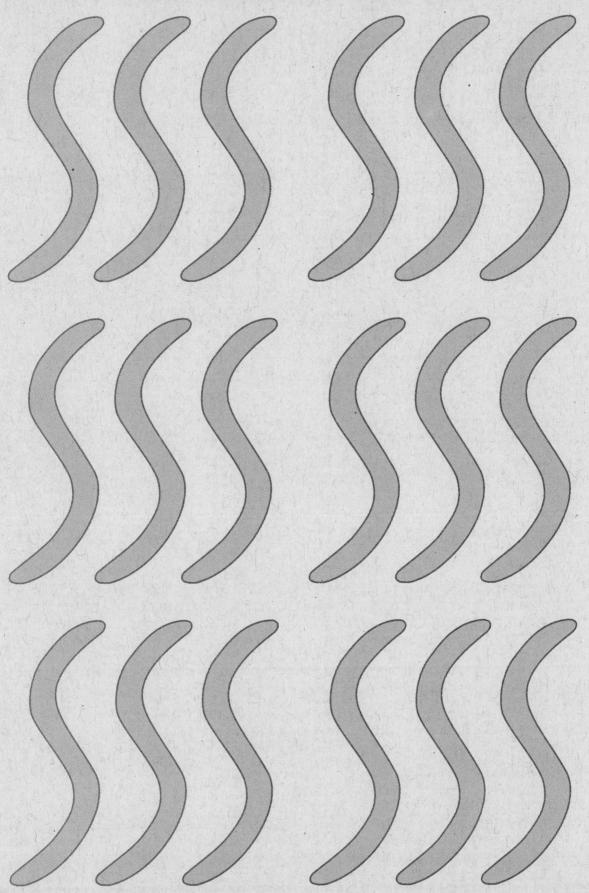

毛笔楷书入门·近距离临摹字卡教程 / 控笔训练 / 练习本

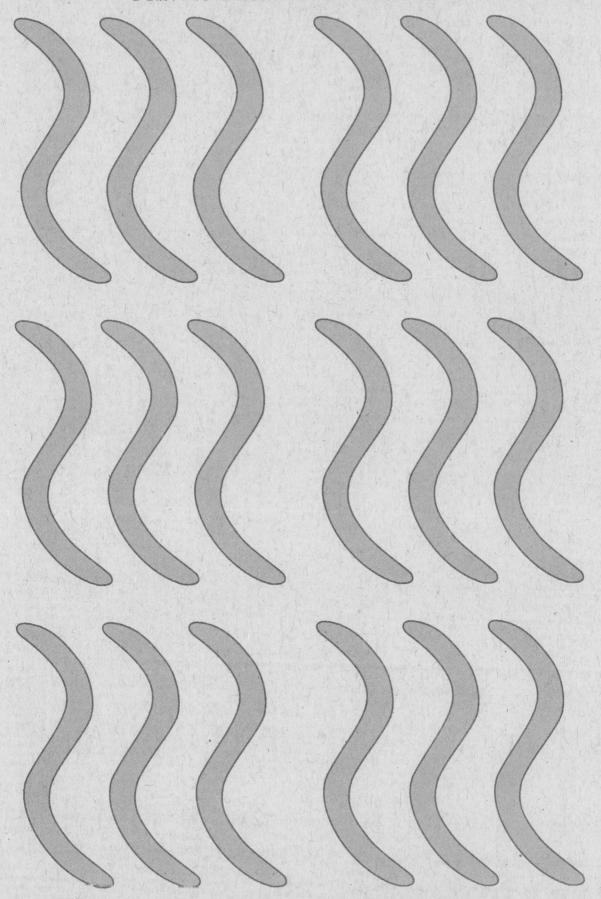

毛笔楷书入门·近距离临摹字卡教程 / 控笔训练 / 练习本

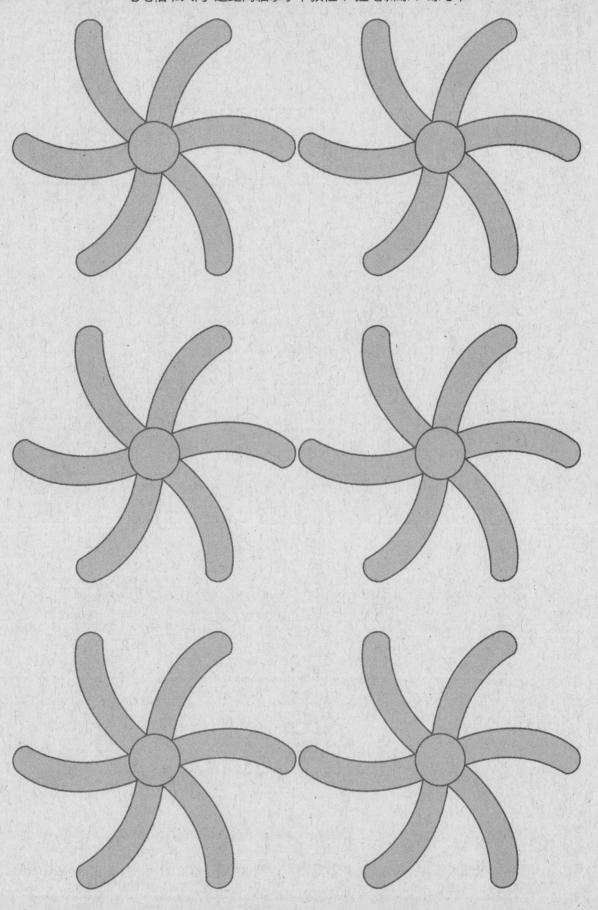

毛笔楷书入门·近距离临摹字卡教程 / 控笔训练 / 练习本

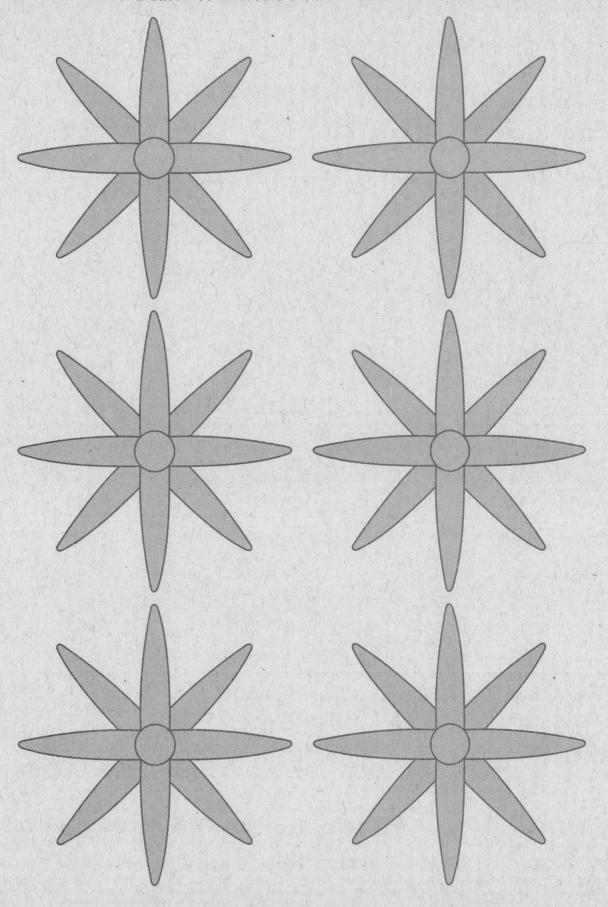